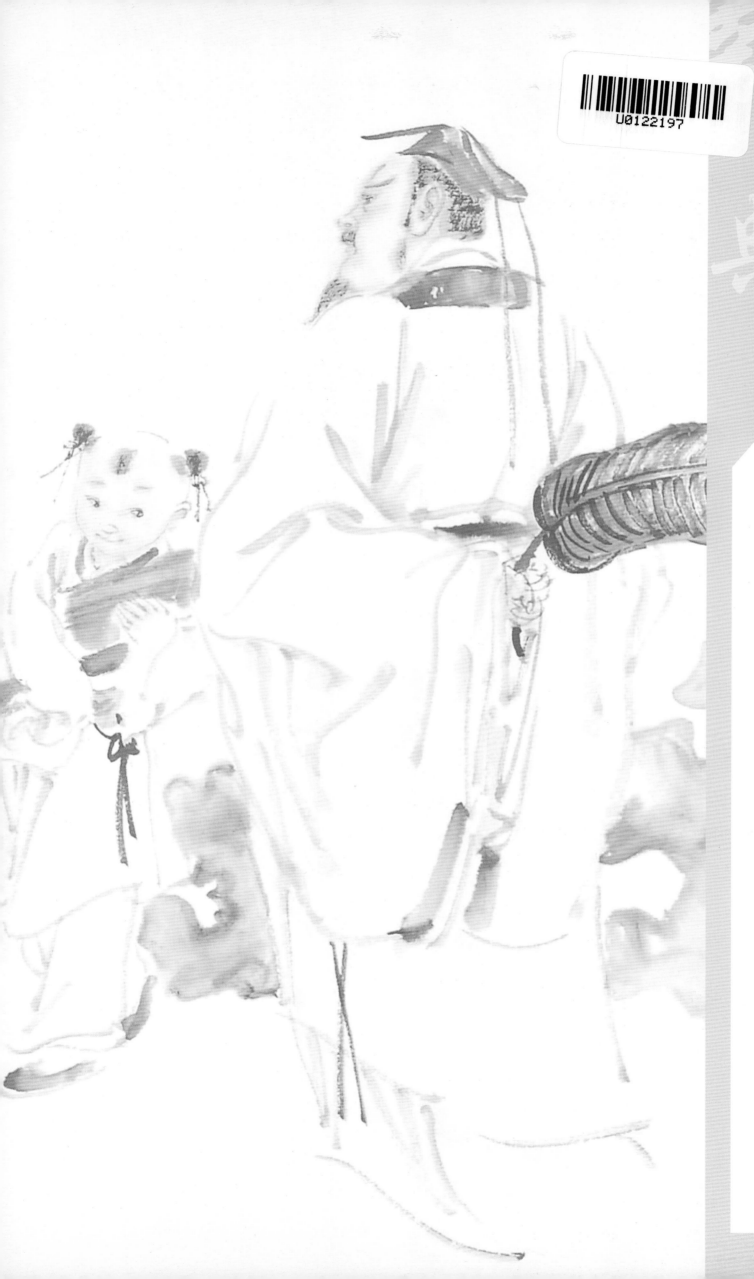

新古典人物画精选

XIN GU DIAN REN WU HUA JING XUAN

文人高士（一）

郭东健
张永海
卢志强
罗中凡 绘

海峡出版发行集团
THE STRAITS PUBLISHING & DISTRIBUTING GROUP
福建美术出版社

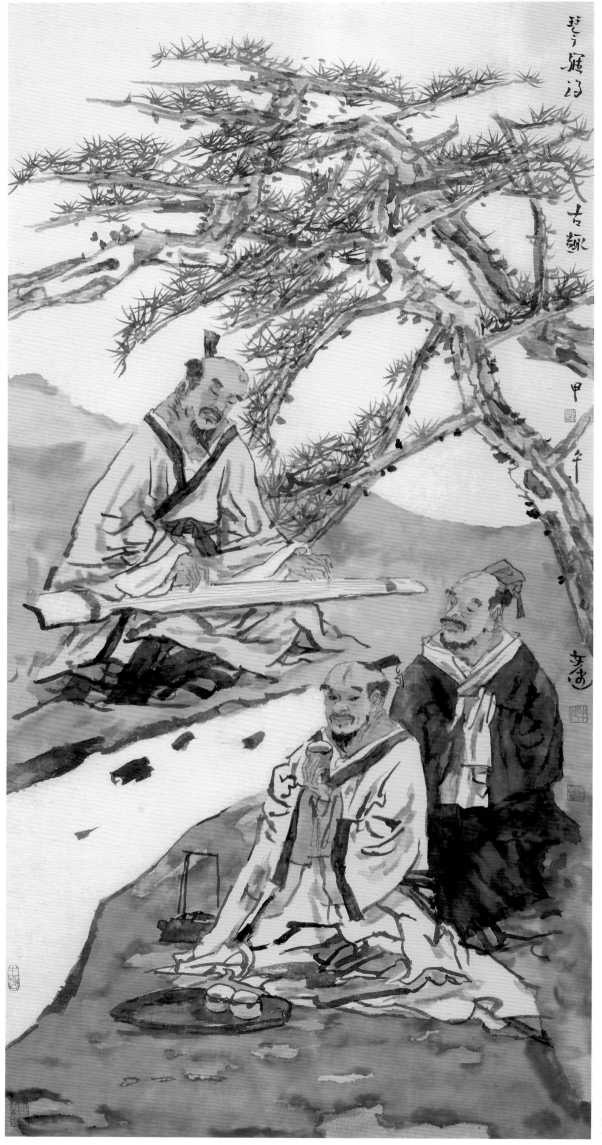

郭东健 作

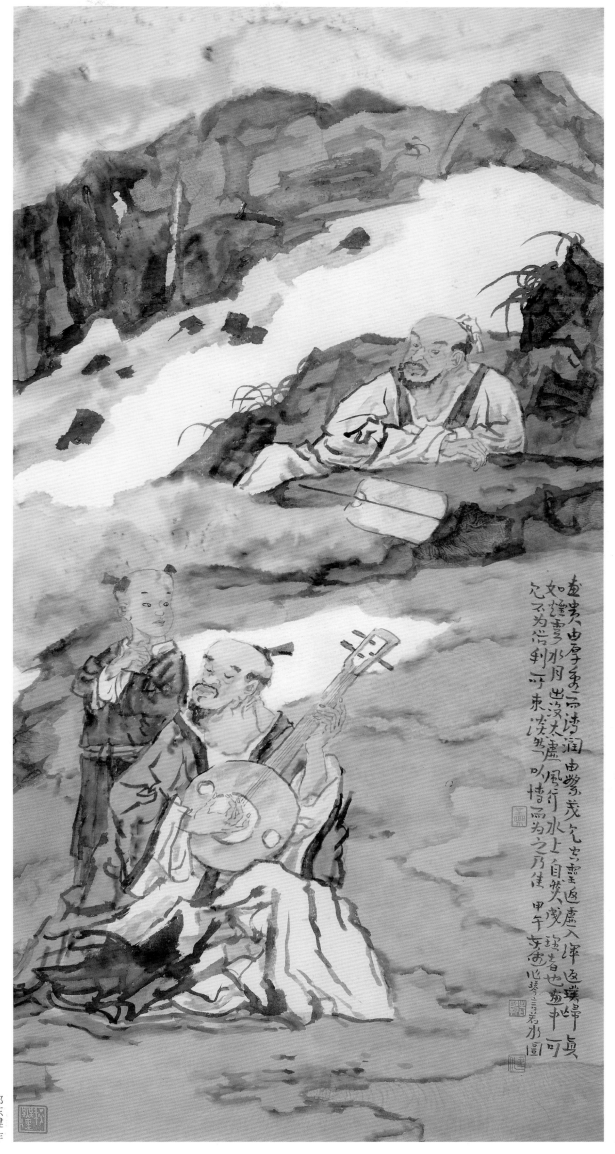

郭东健 作

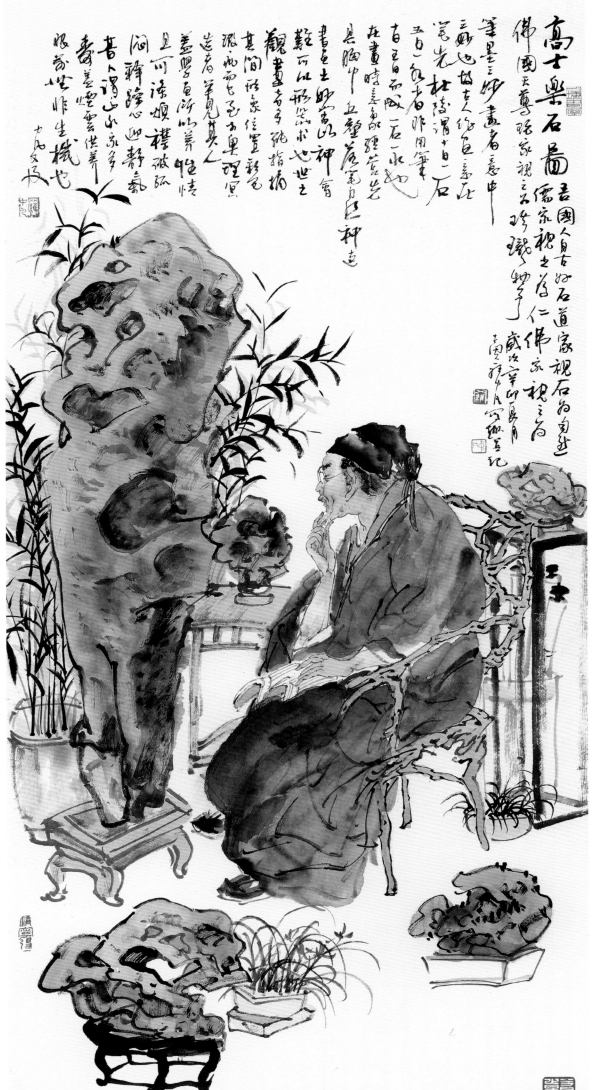

罗中凡作

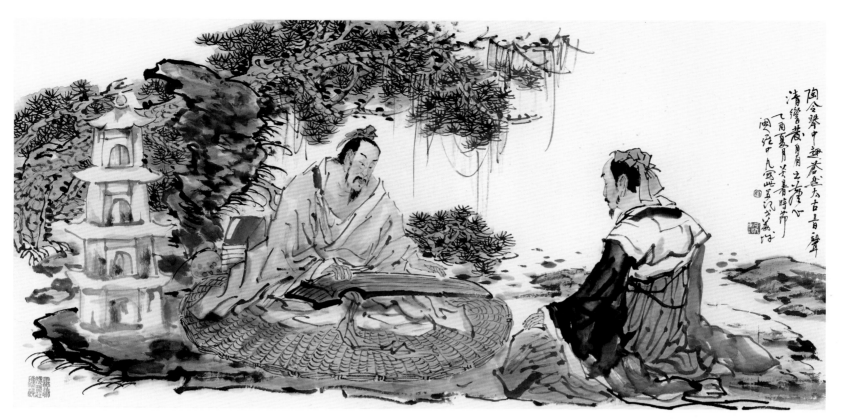

罗中凡 作

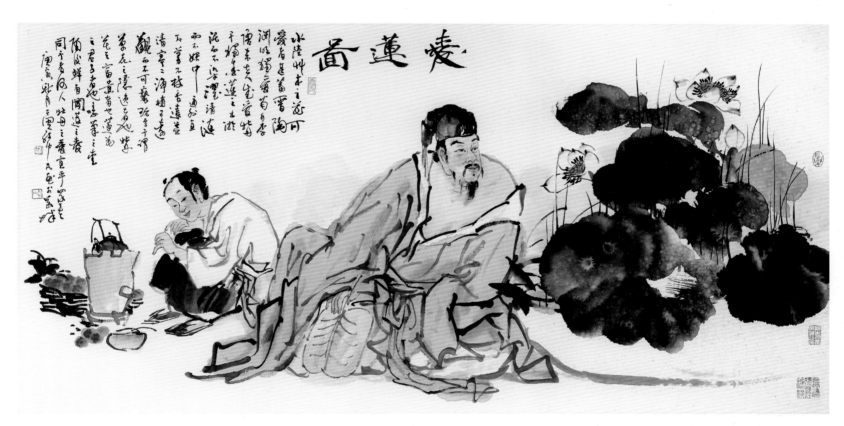

罗中凡 作

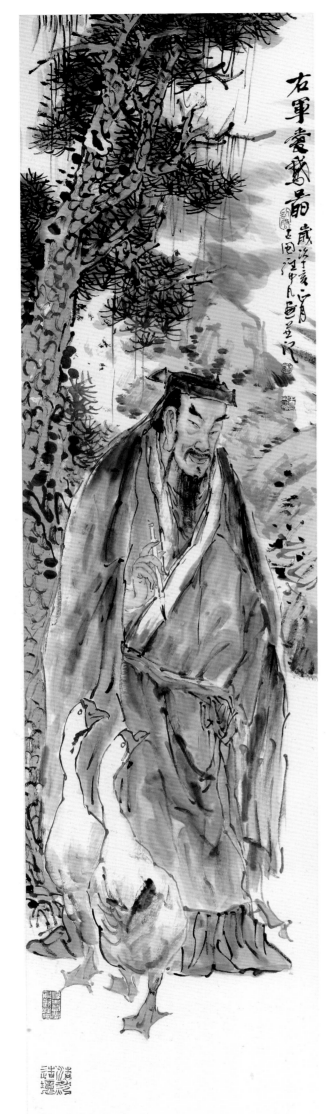

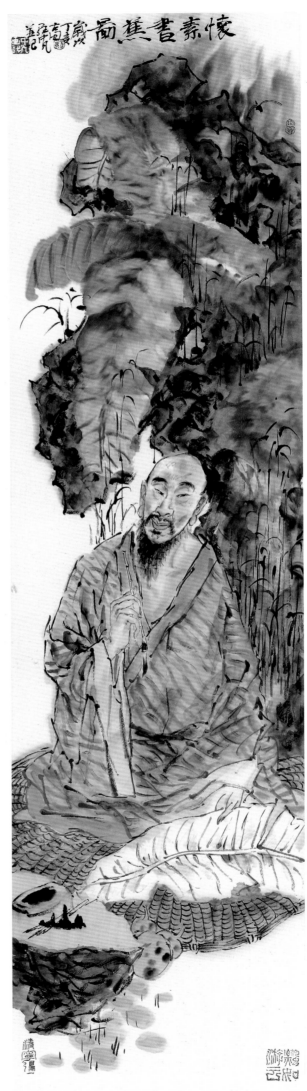

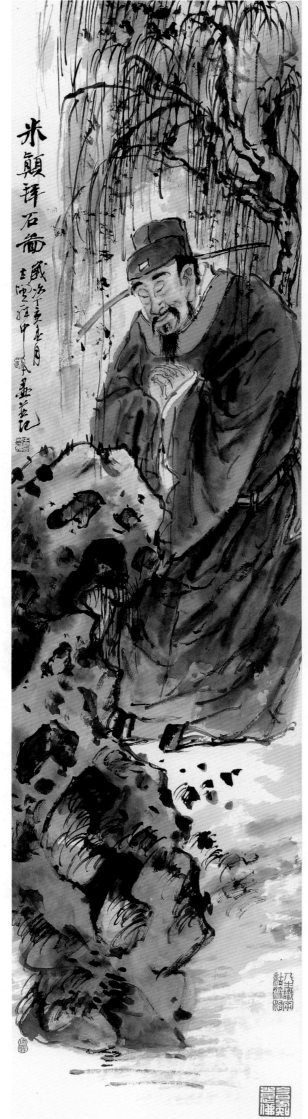

罗中凡 作

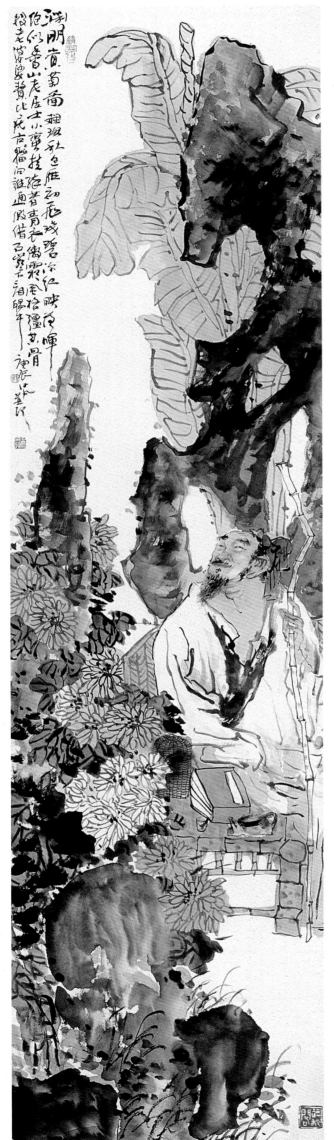

罗中凡 作

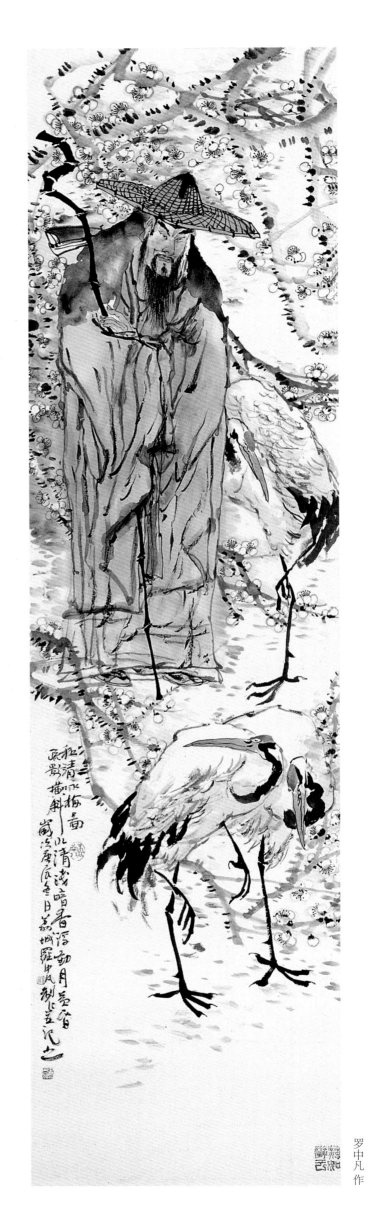

罗中凡 作

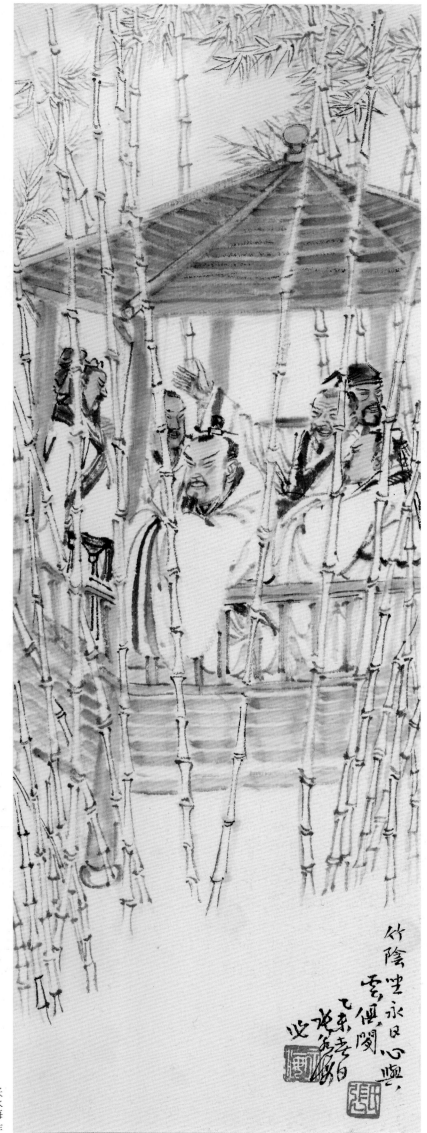

竹陰坐永日
心與雲俱閑
乙未冬永海寫白

张永海 作

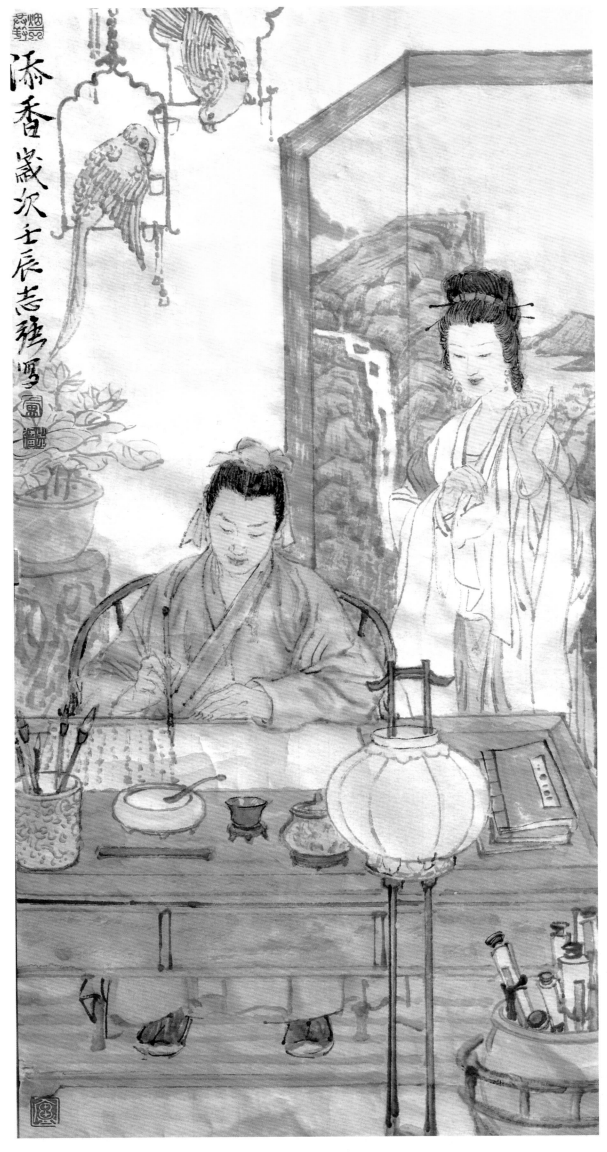

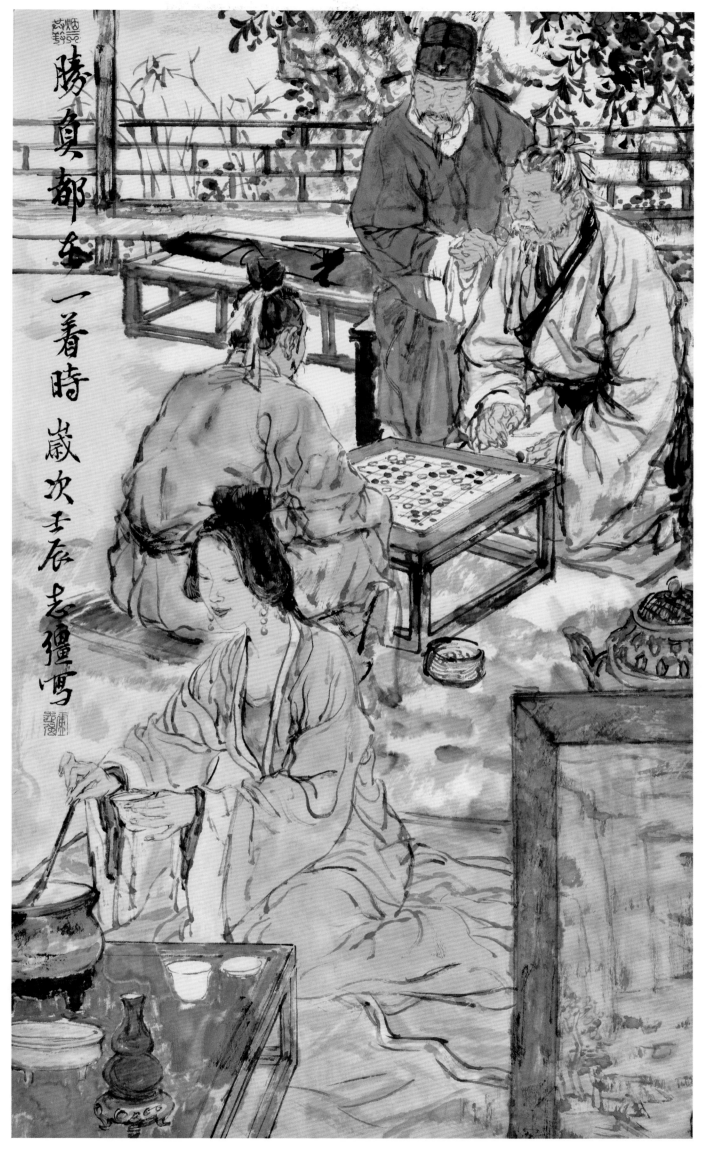

勝負都來
一著時 歲次壬辰志彊寫

卢志强 作

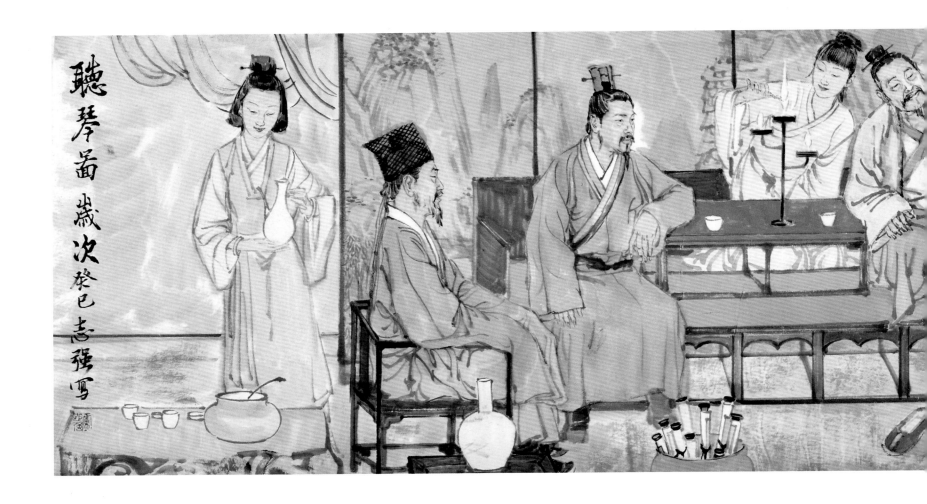

聽琴圖 歲次癸巳 志強寫

聽琴圖 歲次甲午志強寫莊記

卢志强 作

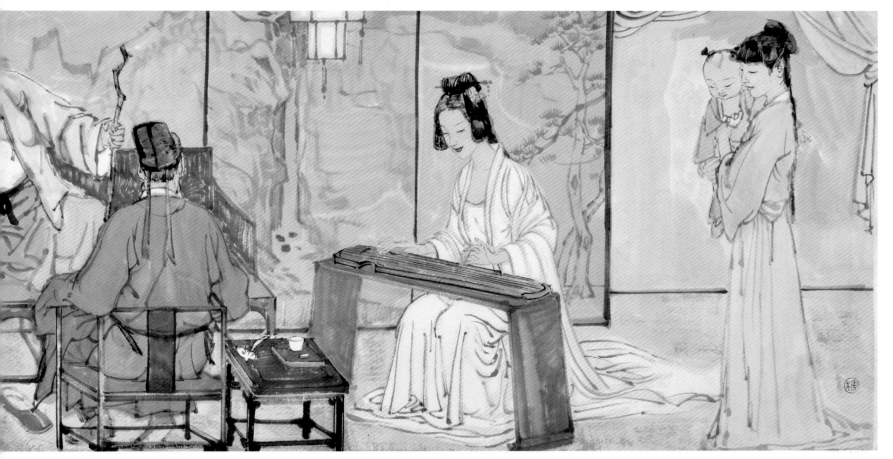

卢志强 作

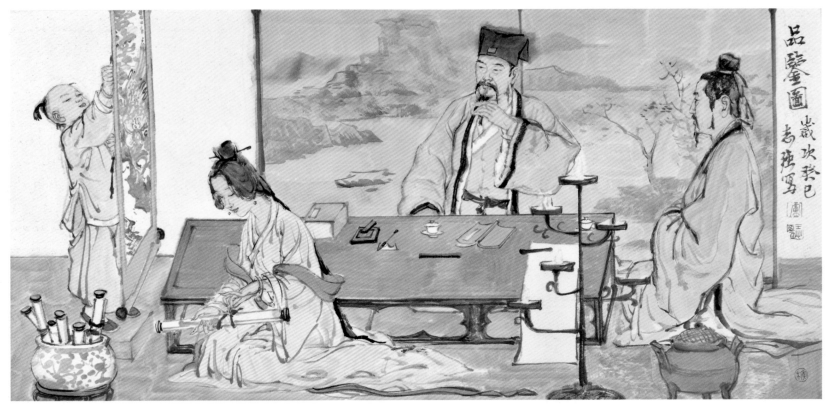

卢志强 作

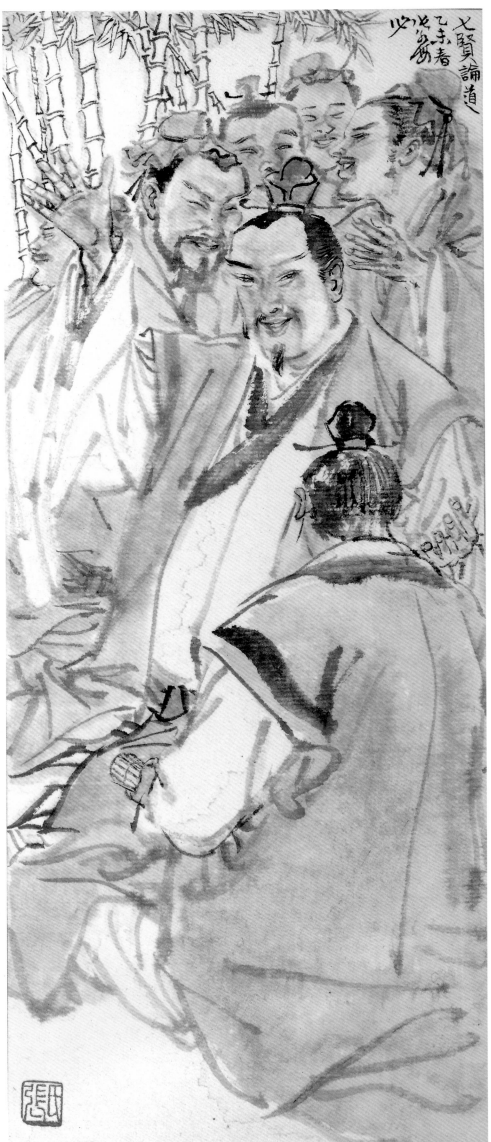

七賢論道
乙未春
永海

张永海作

臨風聽江聲

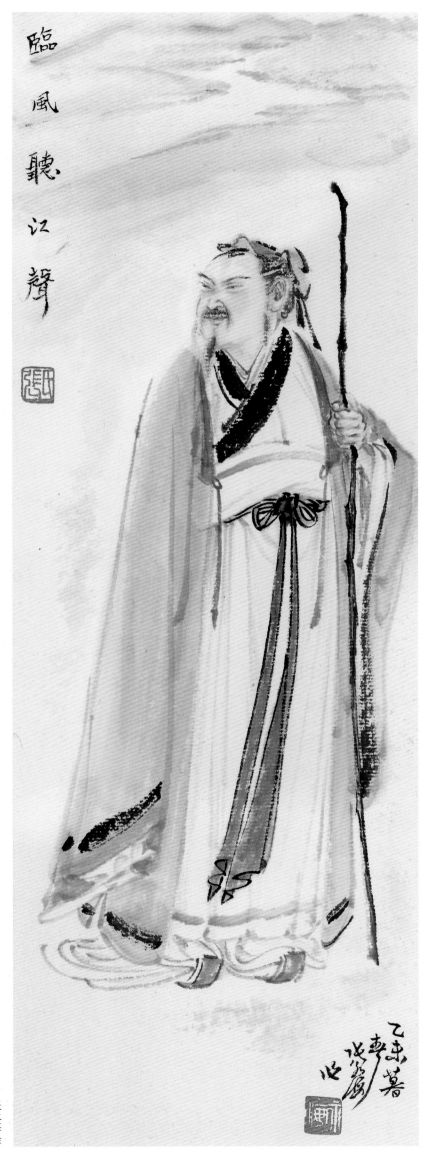

张永海作

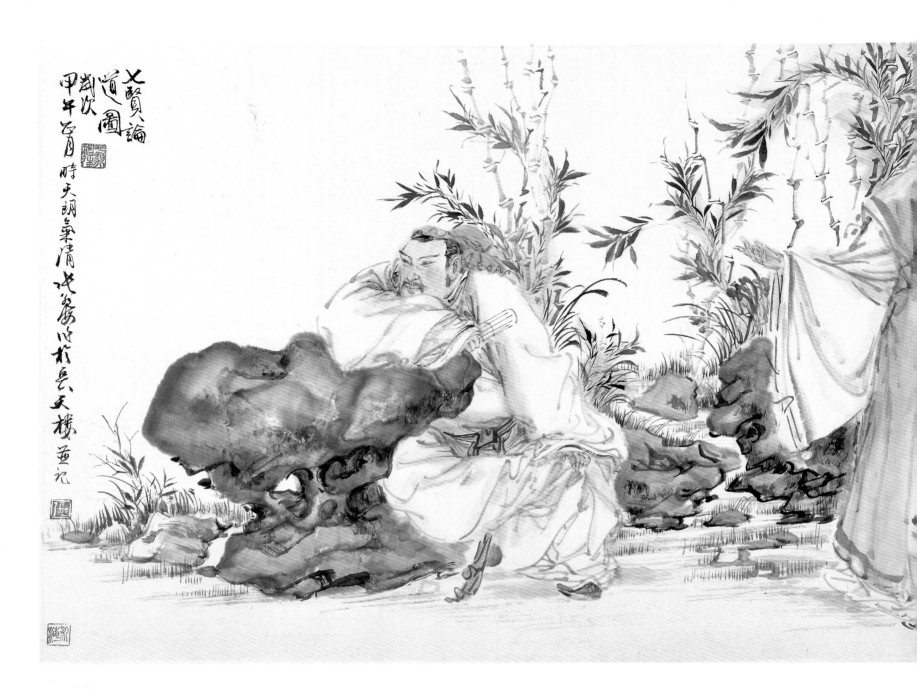

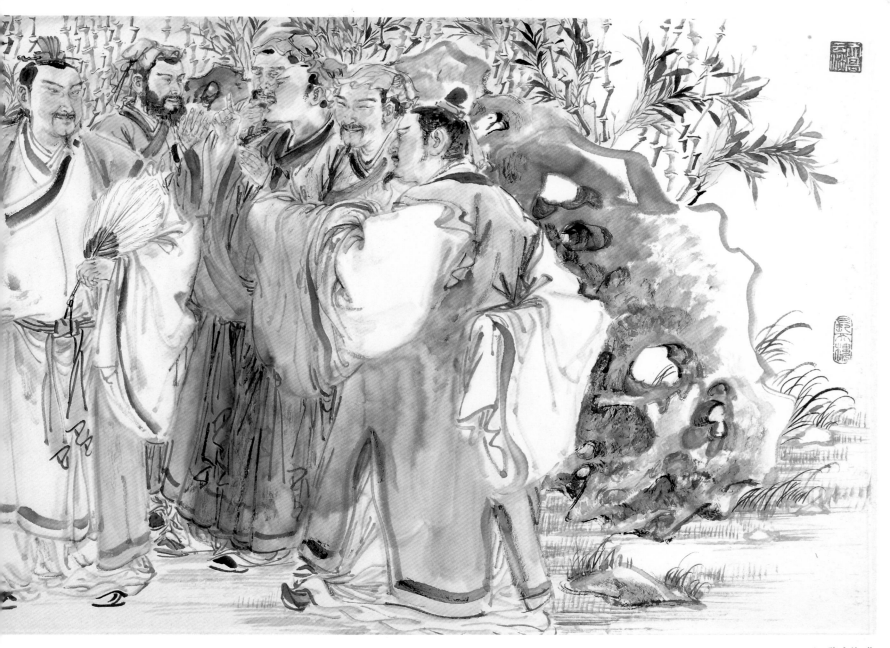

张永海 作

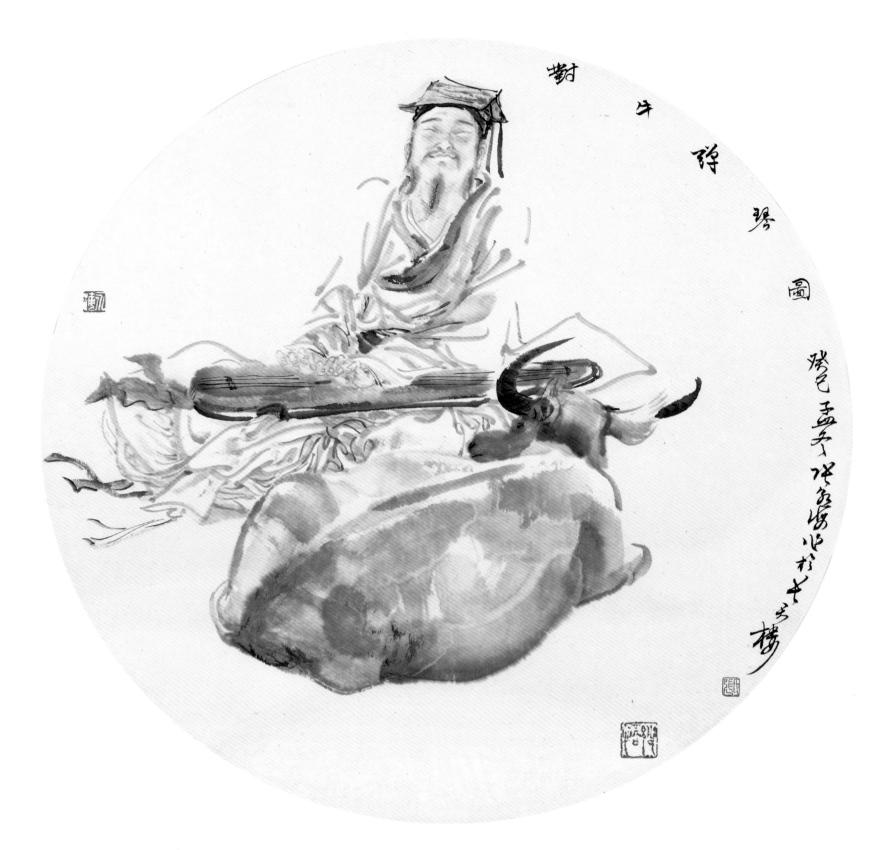

对牛弹琴图

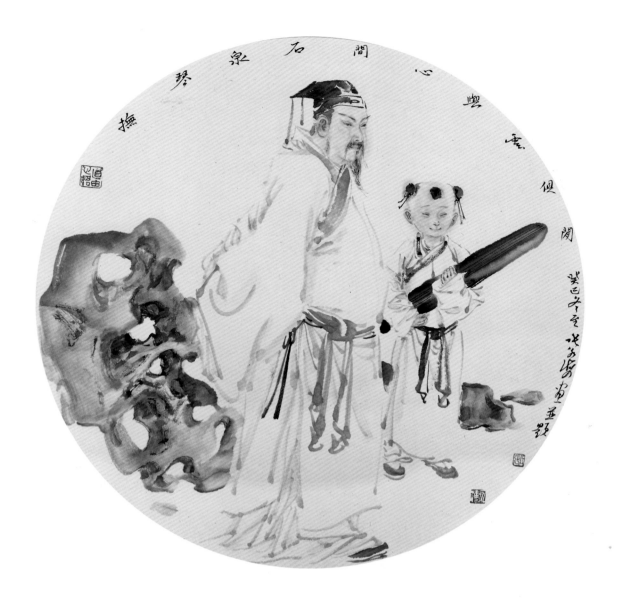

张永海 作

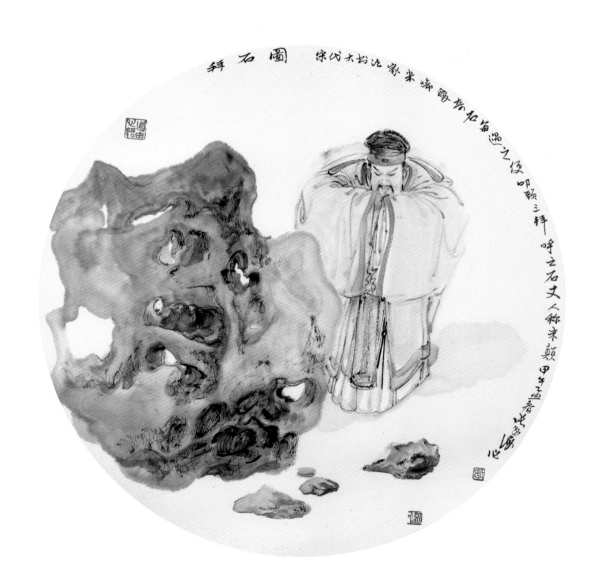

张永海 作

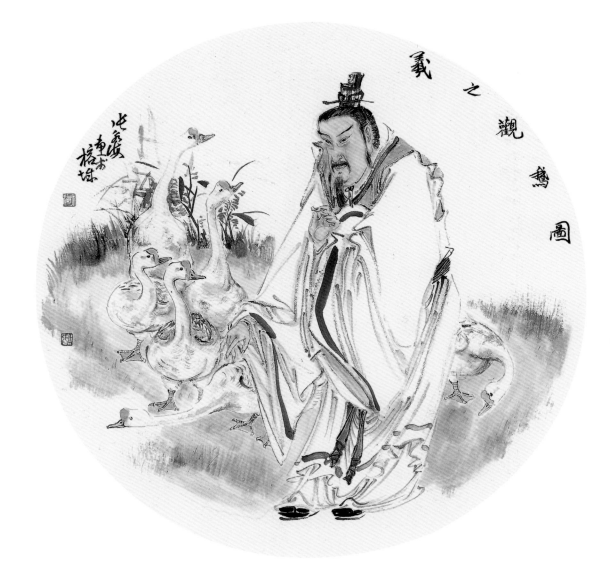

张永海 作

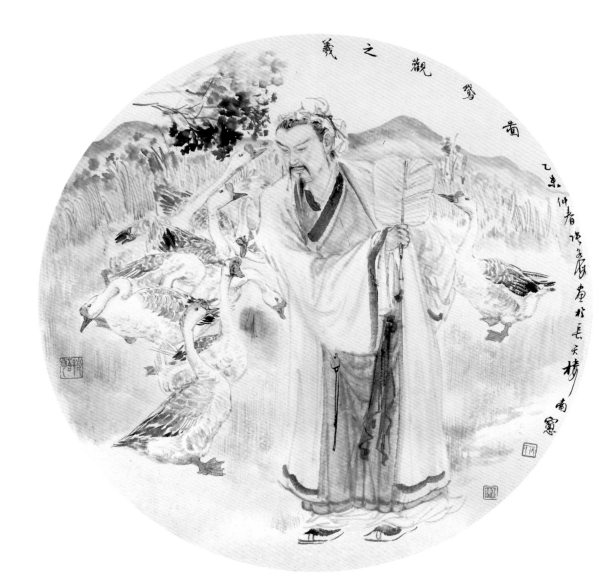

张永海 作

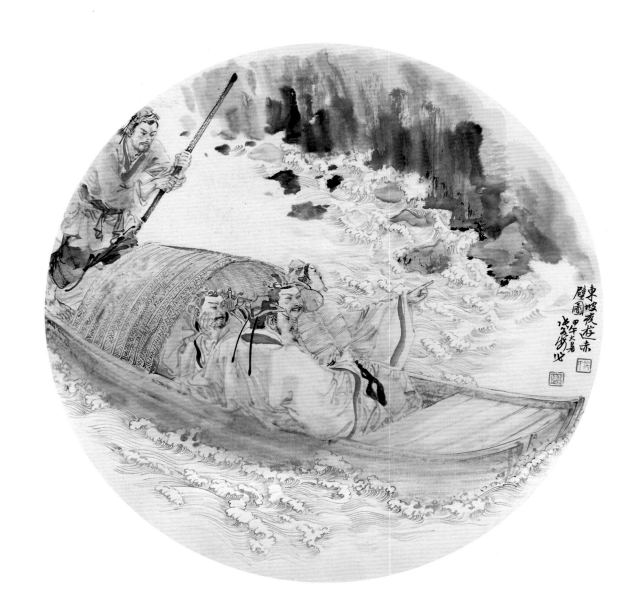

東坡夜遊赤
壁圖
甲午大暑
張永海作

張永海 作

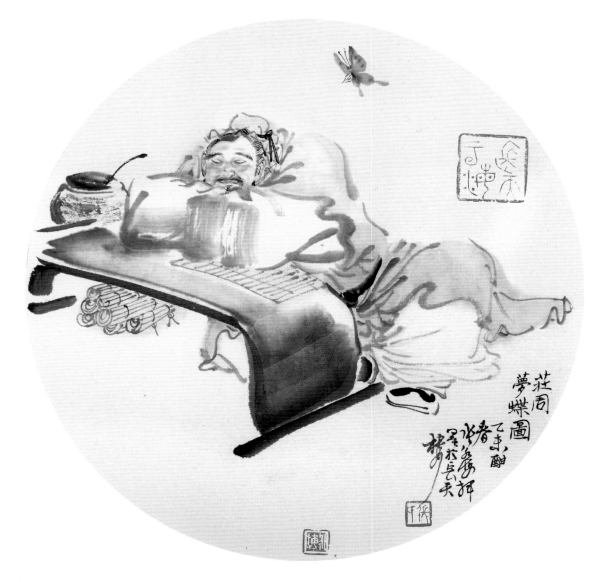

莊周
夢蝶圖
乙未新�90
張永海
筆於古邑之東

張永海 作

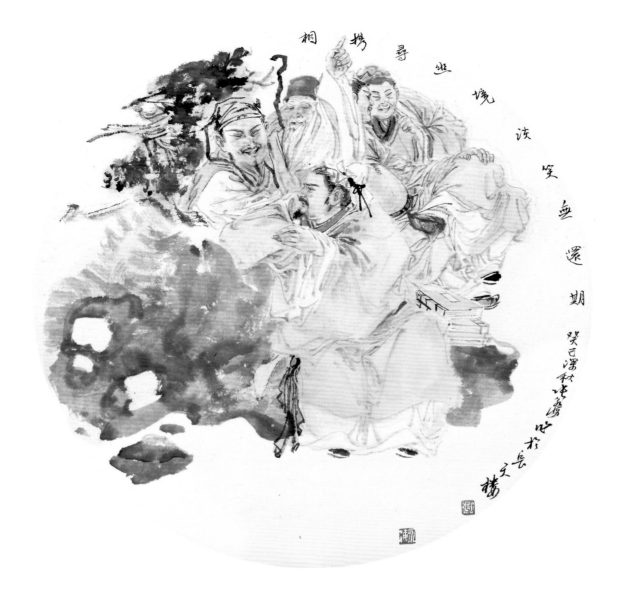

张永海 作

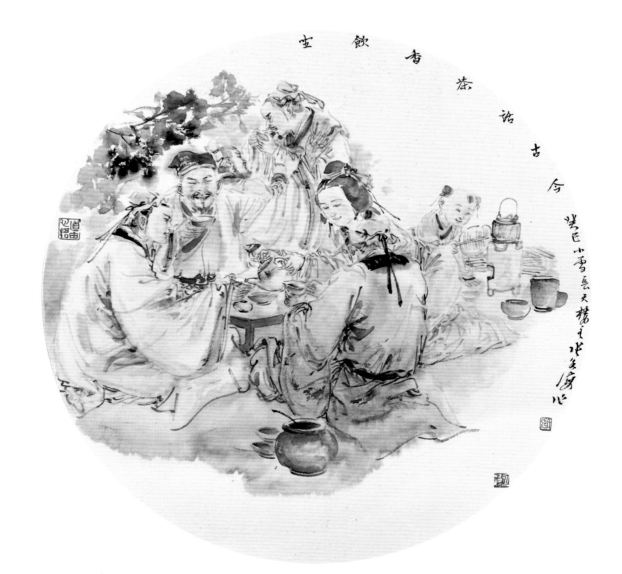

张永海 作

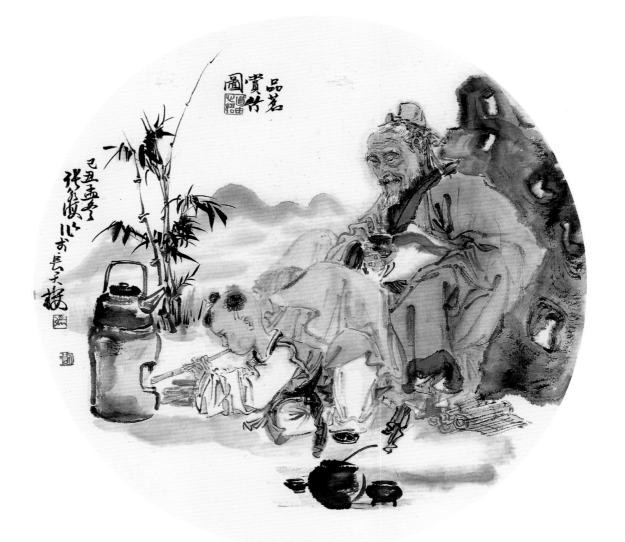

张永海 作

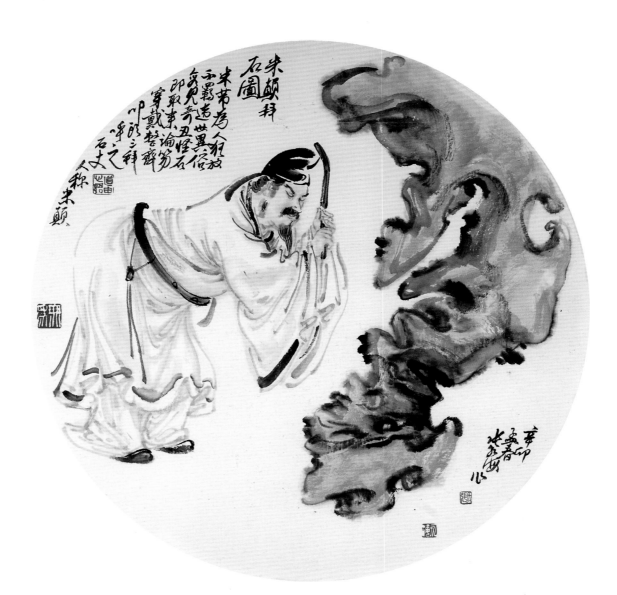

张永海 作

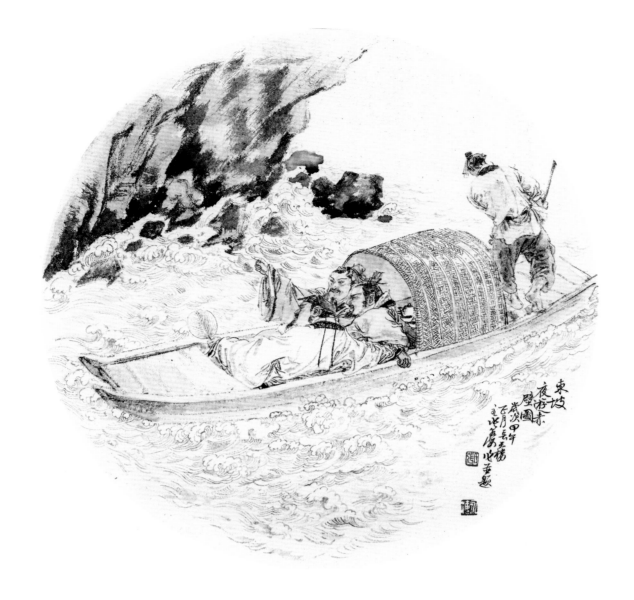

张永海 作

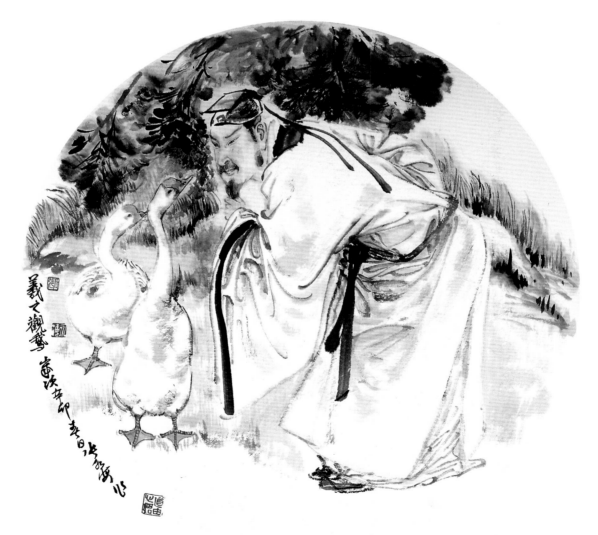

张永海 作

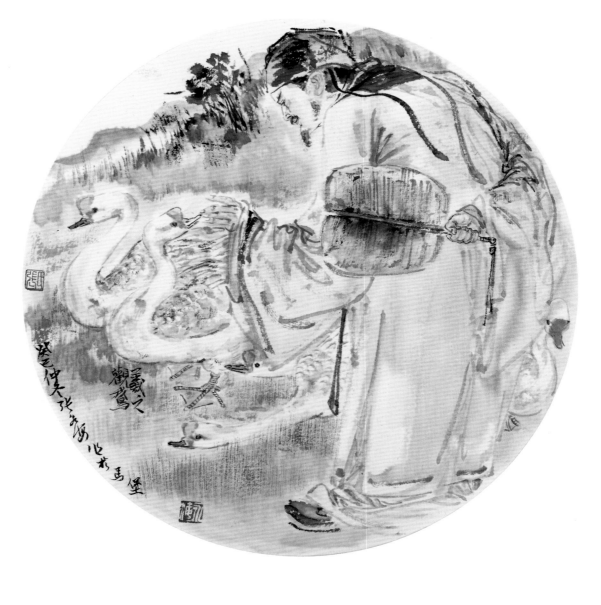

张永海 作

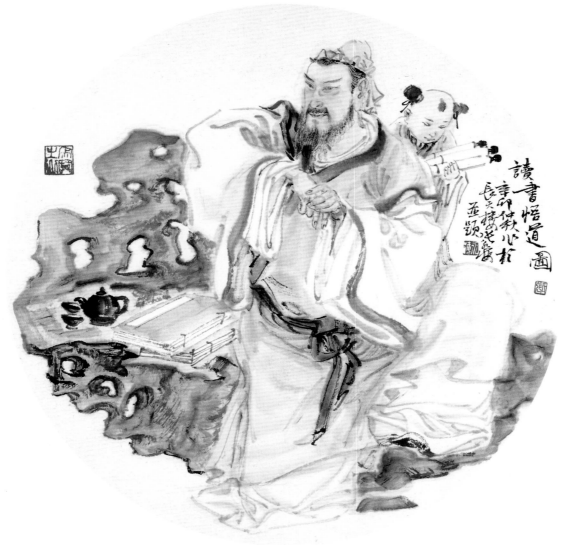

张永海 作

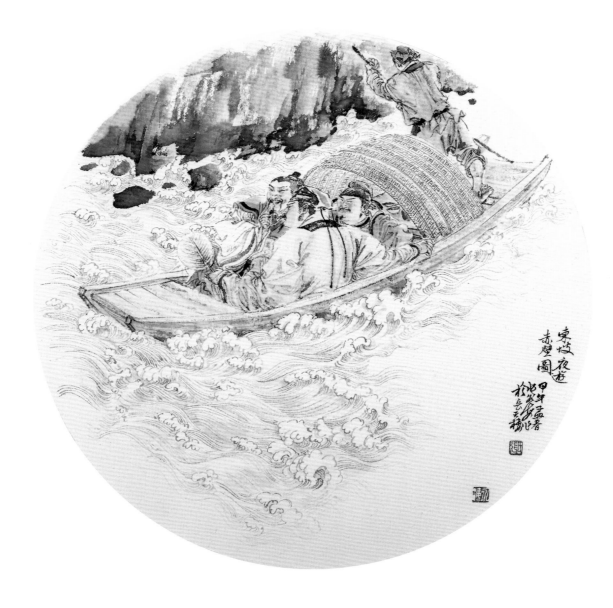

东坡夜游赤壁图 甲午年孟春 张永海写

张永海 作

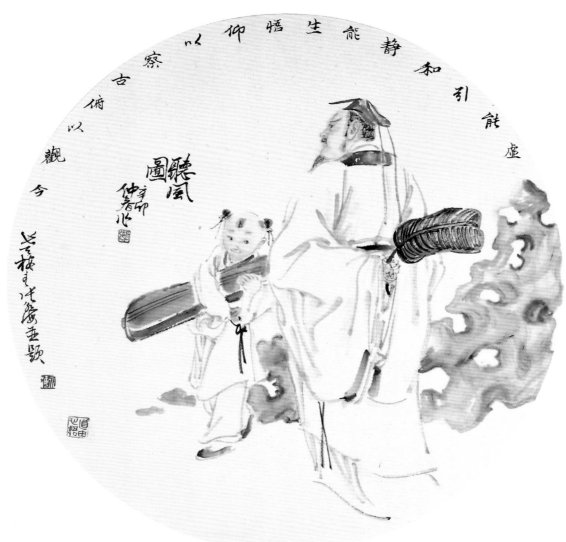

能静和引能虚 悟生 仰以察 古 俯以观 今

听风图 辛卯仲春写 张永海

张永海 作

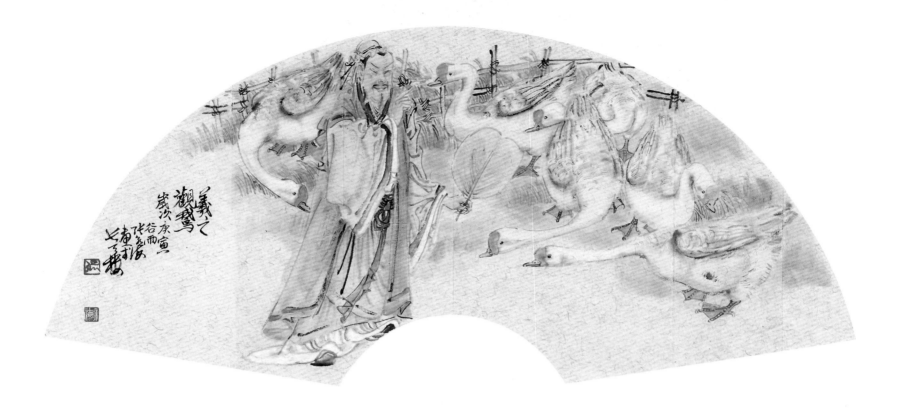

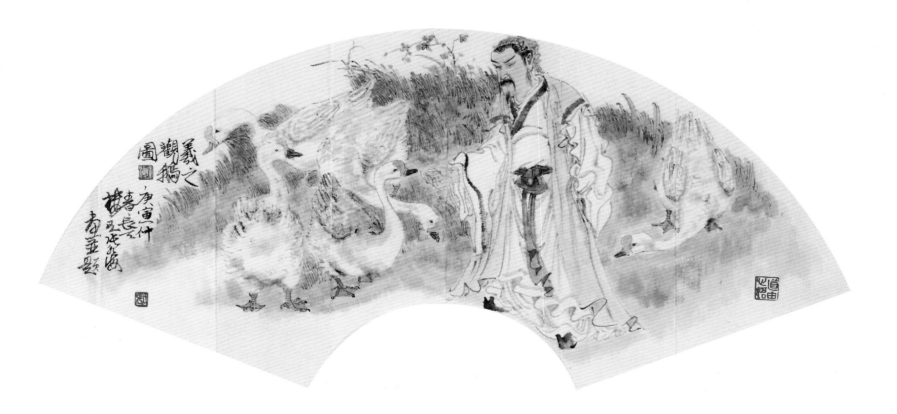

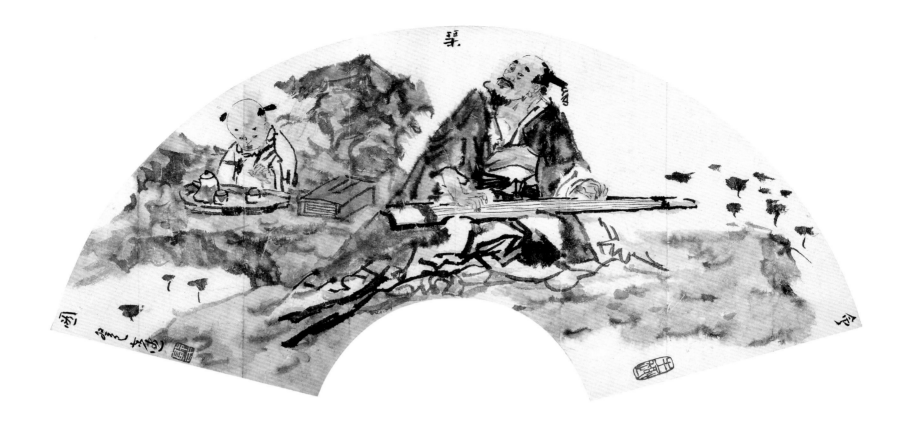

郭东健 作

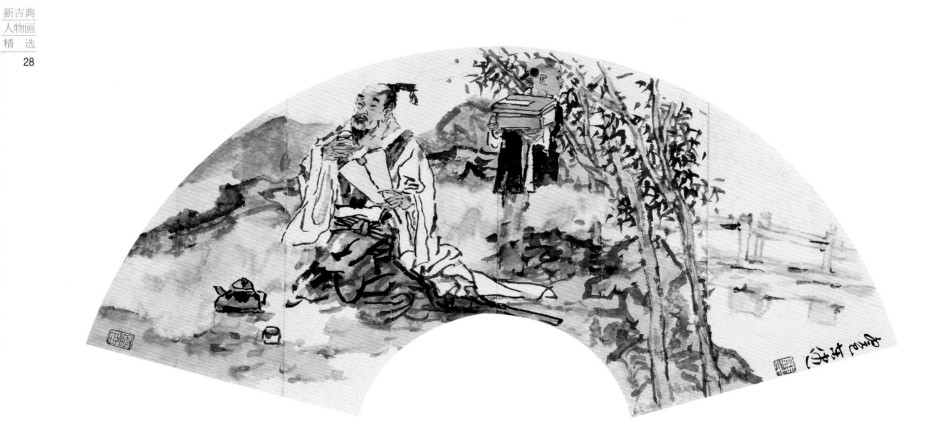

郭东健 作

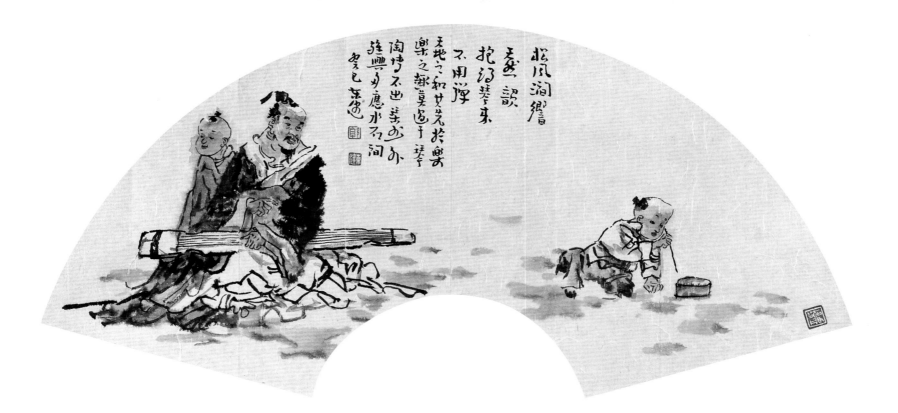

郭东健 作

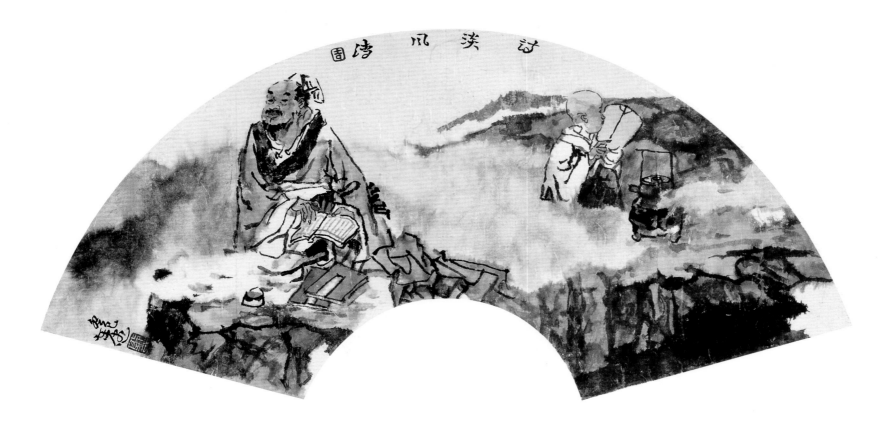

郭东健 作

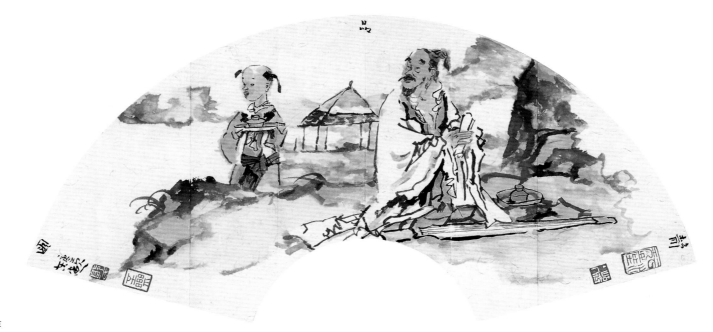

郭东健 作

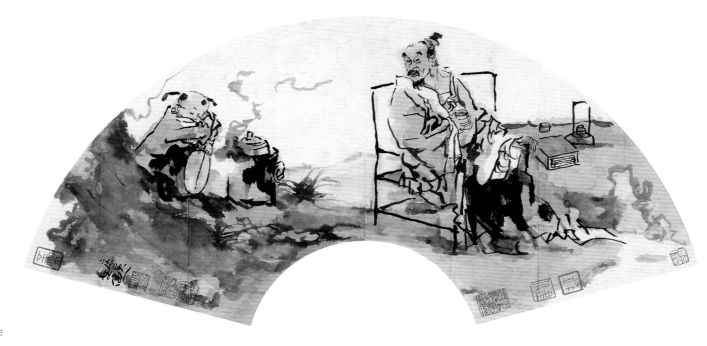

郭东健 作

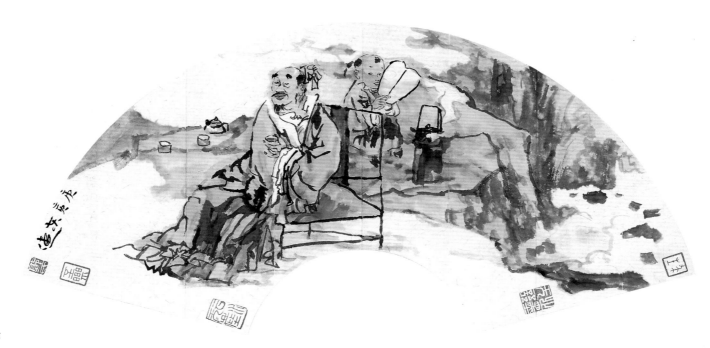

郭东健 作

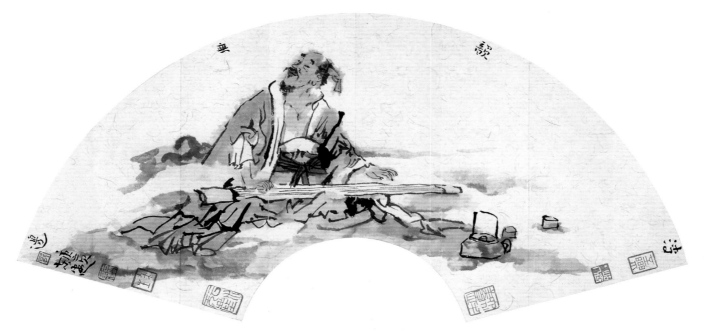

郭东健 作

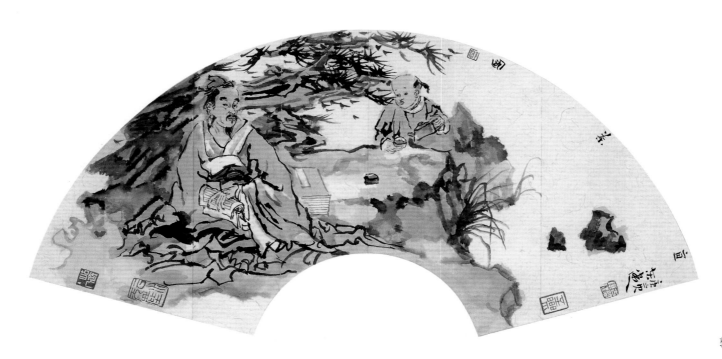

郭东健 作

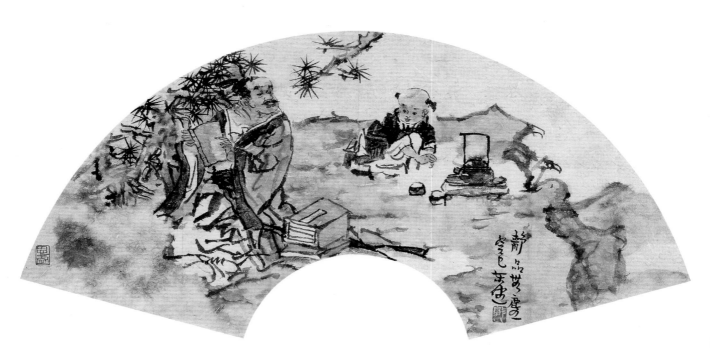

郭东健 作

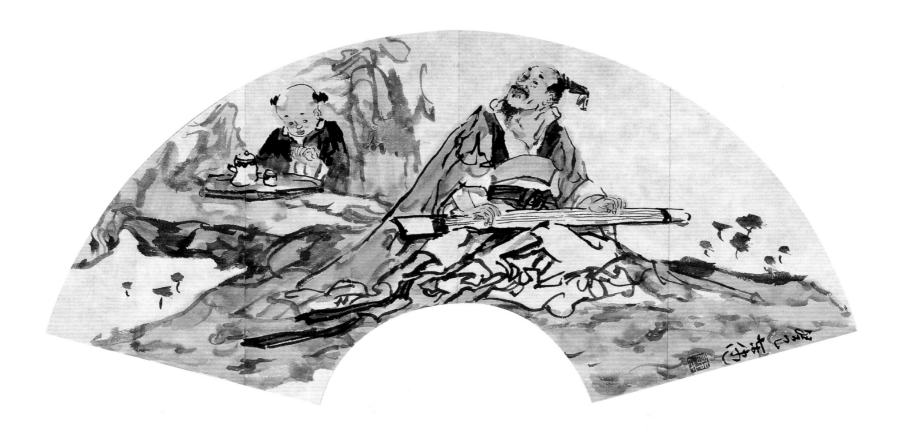

郭东健 作

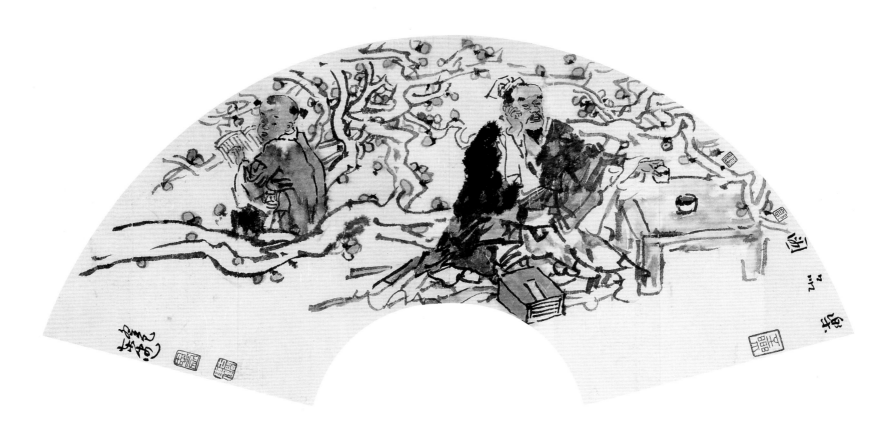

郭东健 作